평거 김선기 서화집

붓놀이

쓰고 그린 세월

쓰고 그리고

쓰고 그리고

그렇게 나는 코로나도 잊고 지냈다

어릴적부터 희노애락을

오로지 붓 하나로 쉼없이 달려왔다

가도 가도 끝도 보이지 않는

아주 먼길을

홀로 간다는 것이

얼마나 힘든 길인지

하지만 어차피

내가 가야할 길이기에

나는 붓!

붓과 함께 하련다

오늘도 내일도 붓이 있어

나는 외롭지 않다

2023. 10.

불염재에서 김선기

서러워라, 평거(平居) 선생의 글씨와 그림

나태주(시인)

내가 아는 좋아하는 중국 사람 문장에 '시 속에 그림이 있고 그림 속에 시가 있다(詩中有畵 畵中有詩)'는 말이 있다. 의미심장한 말로 나는 평소 이 말을 '시를 읽고 그림이 떠오르지 않으면 시가 아니고, 그림을 보고 시가 생각나지 않으면 그 또한 그림이 아니다'라고 바꾸어 읽기도 한다.

그렇다. 시와 그림은 그렇게 일찍부터 이웃하면서 친교를 맺어 왔거니와 시와 글씨는 어떨까? 시와 글씨는 본래가 한 몸이라 새롭게 만날 것도 없이 처음부터 하나로 가는 길일 것이다. 하지만 글씨와 시가 만나면 그 무엇인가 새로운 모습으로 다시 태어나고 싶어 할 때가 있을 것이다.

그런 모습을 나는 오늘 저 아름다운 땅 옥천에 사는 참으로 좋으신 서예가 평거(平居) 김선기(金善基) 선생의 서예 작품과 그림에서 본다. 역시 중국 말씀으로 시서화(詩書畵) 삼절(三絶)이란 것이 있지만 김선기 작가야말로 시서화 삼절이시다. 곡진함이랄까. 간절함이랄까. 이적지 다른 작가분들에게서는 만나지 못했던 지극한 그 어떤 애상을 갖는다.

내야 글씨와 그림도 잘 모르는 다만 조그만 시인 가운데 한 사람이지만 평거 선생의 글씨와 그림을 들여다보고 있으려면 오만가지 생각들이 오고 가며 마음속에 새로운 세계가 열림을 느낀다. 하나의 기쁨이요 발견이다. 가슴 뛰노는 환호작약, 심장의 박동, 생명의 발현이다.

시의 문장을 담은 글씨는 드디어 글씨가 의미하는 바 형상이 되고 싶어 하고 그것은 다시 평면으로 튀어나와 또 하나의 세상, 그림으로 바뀌고 싶어 한다. 이것은 참으로 놀라운 반전과 변용이요 창조다.

작가는 여기까지 오는 동안 얼마나 힘겨웠을까? 자신도 그 길을 '먼 길'이라는 제목 아래 '붓과 함께 하는 내 인생길이 때론 지치고 힘들지만 오로지 그 길이 내가 가야 할 길'이라 쓰고 있다. 누군들 힘들고 지치지 않았으랴! 인생이 먼 길이고 인생길 위에 만난 붓글씨가 먼 길이고 그 붓글씨에 바치는 사랑이 또 먼 길이다.

나 자신도 시와 함께해 온 먼 길 위에서 하루도 편안한 날이 없었고 순간순간 날카롭고 줄 위에 앉은 새의 마음으로 살았다. 그러나 그 길도 이제는 저물어 어둑어둑 앞길이 보이지 않는다. '먼 길'이 '어두운 길'이 되어 가고 있다.

일모도원(日暮途遠)이라! 인생의 날은 저무는데 아직도 가야 할 길이 남았으니 이를 어찌하면 좋으랴. 평거 선생님! 우리 인생이 이제 짧은 낮으로 바뀌었지만 그래도 열심히 남은 우리의 길을 가 보십시다. 가다가 모퉁이 길에서 우연히 다시 만나게 된다면 내 향기로운 차 한잔을 마련해 드리지요.

평거 선생님의 오늘까지 외롭고도 가늘게 이어온 그 길을 위로하면서 오래전에 쓴 나의 작은 시 한편을 드려 축하하고자 합니다. 이 또한 제목이 「먼 길」입니다. 〈함께 가자 / 먼 길 // 너와 함께라면 / 멀어도 가까운 길 // 아름답지 않아도 / 아름다운 길 // 나도 그 길 위에서 / 나무가 되고 // 너를 위해 착한 / 바람이 되고 싶다.〉

目次

정지용 님 시 향수

사랑

訓

나태주 님 시
지상에서의 며칠중

노을

氣

口不言錢 世說

人格이 風雅하고 高尙해서 돈을 말한 일이 없다

心外無心外無事理

心의 外에 理가 없고 心의 外에 事가 없다.

軌齊

天下의 모든 規則은 同一하다.

武陵桃源

寶

나는 나룻배 당신은 행인

상념

율동

豫

추억이 서린 곳

2023 늦
노천명 님시
이름없는 여인이
되고싶소
김 평 거

노천명 님 시 이름없는 여인이 되고 싶소

가을 숲

마음에 그려진 표정

심상

고향

길샘

山林秋晚

人

墨悲絲染　詩讚羔羊　景行維賢　克念作聖　德建名立　形端表正　空谷傳聲　虛堂習聽　禍因惡積　福緣善慶　尺璧非寶　寸陰是競　資父事君　曰嚴與敬　孝當竭力　忠則盡命　臨深履薄　夙興溫凊　似蘭斯馨　如松之盛　川流不息　淵澄取映　容止若思　言辭安定　篤初誠美　慎終宜令　榮業所基　籍甚無竟　學優登仕　攝職從政　存以甘棠　去而益詠　樂殊貴賤　禮別尊卑　上和下睦　夫唱婦隨　外受傅訓　入奉母儀　諸姑伯叔　猶子比兒　孔懷兄弟　同氣連枝　交友投分　切磨箴規　仁慈隱惻　造次弗離　節義廉退　顛沛匪虧　性靜情逸　心動神疲

何遵約法　韓弊煩刑　起翦頗牧　用軍最精　宣威沙漠　馳譽丹青　九州禹跡　百郡秦并　嶽宗恒岱　禪主云亭　雁門紫塞　雞田赤城　昆池碣石　鉅野洞庭　曠遠綿邈　巖岫杳冥　治本於農　務茲稼穡　俶載南畝　我藝黍稷　稅熟貢新　勸賞黜陟　孟軻敦素　史魚秉直　庶幾中庸　勞謙謹勅　聆音察理　鑑貌辨色　貽厥嘉猷　勉其祗植　省躬譏誡　寵增抗極　殆辱近恥　林皋幸即　兩疏見機　解組誰逼　索居閑處　沈默寂寥　求古尋論　散慮逍遙　欣奏累遣　慼謝歡招　渠荷的歷　園莽抽條　枇杷晚翠　梧桐早凋　陳根委翳　落葉飄颻　游鵾獨運　凌摩絳霄

束帶矜莊　徘徊瞻眺　孤陋寡聞　愚蒙等誚　謂語助者　焉哉乎也

錄千字文句　歲在乙亥仲春
於不厭齋東窓下
平居　金善基　書

天地玄黃　宇宙洪荒　日月盈昃　辰宿列張
寒來暑往　秋收冬藏　閏餘成歲　律呂調陽
雲騰致雨　露結為霜　金生麗水　玉出崑岡
劍號巨闕　珠稱夜光　果珍李柰　菜重芥薑
海鹹河淡　鱗潛羽翔　龍師火帝　鳥官人皇
始制文字　乃服衣裳　推位讓國　有虞陶唐
弔民伐罪　周發殷湯　坐朝問道　垂拱平章
愛育黎首　臣伏戎羌　遐邇壹體　率賓歸王
鳴鳳在樹　白駒食場　化被草木　賴及萬方
蓋此身髮　四大五常　恭惟鞠養　豈敢毀傷
女慕貞絜　男效才良　知過必改　得能莫忘
罔談彼短　靡恃己長　信使可覆　器欲難量

墨悲絲染　詩讚羔羊　景行維賢　克念作聖
德建名立　形端表正　空谷傳聲　虛堂習聽
禍因惡積　福緣善慶　尺璧非寶　寸陰是競
資父事君　曰嚴與敬　孝當竭力　忠則盡命
臨深履薄　夙興溫凊　似蘭斯馨　如松之盛
川流不息　淵澄取映　容止若思　言辭安定
篤初誠美　慎終宜令　榮業所基　籍甚無竟
學優登仕　攝職從政　存以甘棠　去而益詠
樂殊貴賤　禮別尊卑　上和下睦　夫唱婦隨
外受傅訓　入奉母儀　諸姑伯叔　猶子比兒
孔懷兄弟　同氣連枝　交友投分　切磨箴規
仁慈隱惻　造次弗離　節義廉退　顛沛匪虧
性靜情逸　心動神疲　守真志滿　逐物意移

堅持雅操　好爵自縻　都邑華夏　東西二京
背邙面洛　浮渭據涇　宮殿盤鬱　樓觀飛驚
圖寫禽獸　畫綵仙靈　丙舍傍啟　甲帳對楹
肆筵設席　鼓瑟吹笙　升階納陛　弁轉疑星
右通廣內　左達承明　既集墳典　亦聚群英
杜稿鍾隸　漆書壁經　府羅將相　路俠槐卿
戶封八縣　家給千兵　高冠陪輦　驅轂振纓
世祿侈富　車駕肥輕　策功茂實　勒碑刻銘
磻溪伊尹　佐時阿衡　奄宅曲阜　微旦孰營
桓公匡合　濟弱扶傾　綺回漢惠　說感武丁
俊乂密勿　多士寔寧　晉楚更霸　趙魏困橫
假途滅虢　踐土會盟　何遵約法　韓弊煩刑
起翦頗牧　用軍最精　宣威沙漠　馳譽丹青

九州禹跡　百郡秦并　嶽宗恆岱　禪主云亭
雁門紫塞　雞田赤城　昆池碣石　鉅野洞庭
曠遠綿邈　巖岫杳冥　治本於農　務茲稼穡
俶載南畝　我藝黍稷　稅熟貢新　勸賞黜陟
孟軻敦素　史魚秉直　庶幾中庸　勞謙謹敕
聆音察理　鑑貌辨色　貽厥嘉猷　勉其祗植
省躬譏誡　寵增抗極　殆辱近恥　林皋幸即
兩疏見機　解組誰逼　索居閑處　沈默寂寥
求古尋論　散慮逍遙　欣奏累遣　慼謝歡招
渠荷的歷　園莽抽條　枇杷晚翠　梧桐早凋
陳根委翳　落葉飄颻　遊鵾獨運　凌摩絳霄
耽讀玩市　寓目囊箱　易輶攸畏　屬耳垣牆
具膳餐飯　適口充腸　飽飫烹宰　饑厭糟糠
親戚故舊　老少異糧　妾御績紡　侍巾帷房
紈扇圓潔　銀燭煒煌　晝眠夕寐　藍筍象床
弦歌酒讌　接杯舉觴　矯手頓足　悅豫且康
嫡後嗣續　祭祀烝嘗　稽顙再拜　悚懼恐惶
箋牒簡要　顧答審詳　骸垢想浴　執熱願涼
驢騾犢特　駭躍超驤　誅斬賊盜　捕獲叛亡
布射僚丸　嵇琴阮嘯　恬筆倫紙　鈞巧任釣
釋紛利俗　並皆佳妙　毛施淑姿　工顰妍笑
年矢每催　曦暉朗曜　璇璣懸斡　晦魄環照
指薪修祜　永綏吉劭　矩步引領　俯仰廊廟
束帶矜莊　徘徊瞻眺　孤陋寡聞　愚蒙等誚
謂語助者　焉哉乎也

默

춤사위

雪木

休

霧園

道

無

폼

겨울 이야기

절정

기다림

상념

李白 詩 自遣(醉)

對酒不覺暝 花落盈我衣
醉起步溪月 鳥還人亦稀

술잔 대하니 어느덧 날 저물고
꽃은 떨어져 옷자락을 덮었네
깨어 일어 시냇달에 걸을세
새도 없고 사람 또한 없더라

極

중봉 선생 시 지당에 비 뿌리고

墨生花

먹으로 꽃을 피우다

붓놀이

상상

님은 갔습니다 아아 사랑하는 나의 님은 갔습니다

푸른 산빛을 깨치고 단풍나무 숲을 향하여 난 작은 길을 걸어서 차마 떨치고 갔습니다

황금의 꽃같이 굳고 빛나던 옛 맹세는 차디찬 티끌이 되어서 한숨의 미풍에 날아갔습니다

날카로운 첫 키스의 추억은 나의 운명의 지침을 돌려 놓고 뒷걸음쳐서 사라졌습니다

나는 향기로운 님의 말소리에 귀먹고 꽃다운 님의 얼굴에 눈멀었습니다

사랑도 사람의 일이라 만날 때에 미리 떠날 것을 염려하고 경계하지 아니한 것은 아니지만

님은 갔습니다 아아 사랑하는 나의 님은 갔습니다

푸른 산빛을 깨치고 단풍나무 숲을 향하여 난 작은 길을 걸어서 차마 떨치고 갔습니다

황금의 꽃같이 굳고 빛나던 옛 맹세는 차디찬 티끌이 되어서 한숨의 미풍에 날아갔습니다

날카로운 첫 키스의 추억은 나의 운명의 지침을 돌려 놓고 뒷걸음쳐서 사라졌습니다

나는 향기로운 님의 말소리에 귀먹고 꽃다운 님의 얼굴에 눈멀었습니다

사랑도 사람의 일이라 만날 때에 미리 떠날 것을 염려하고 경계하지 아니한 것은 아니지만 이별은 뜻밖의 일이 되고 놀란 가슴은 새로운 슬픔에 터집니다

그러나 이별을 쓸데없는 눈물의 원천을 만들고 마는 것은 스스로 사랑을 깨치는 것인 줄 아는 까닭에 걷잡을 수 없는 슬픔의 힘을 옮겨서 새 희망의 정수박이에 들어부었습니다

우리는 만날 때에 떠날 것을 염려하는 것과 같이 떠날 때에 다시 만날 것을 믿습니다

아아 님은 갔지마는 나는 님을 보내지 아니하였습니다 제 곡조를 못 이기는 사랑의 노래는 님의 침묵을 휩싸고 돕니다

2021.
오형계 印

빛

山川

나태주 님 시 이 가을에

작두바우산

봄 나들이

표정

흔적

떨어진 달빛이 무릎에 스며서 남은꿈을 깨쳐보니

남의발자취에 돌아오던 오솔길은 이슬에 젖어 달그림자 어른거려 꿈을 빠져나간 바람아니데기 못불어서

만해 님 시 추야몽.4

알파고

멋

德

四季

고향의 앞산

느낌

陽地

안녕

回想

숲의 향연

論語句 和

禮之用 和爲貴 先王之道 斯爲美 小大由之
有子는 말하기를 예의 작용은 조화를 귀하게 여긴다
先王의 道도 이것을 아름답게 여겨 大. 小事가 모두 이에 따랐다

꽃의 향연

그리운 명막산

선의 본질

겨울을 이야기 한나보다. 펑겨짓고 섰다
대고소곤 소근거린다이 제곧 다이가 올추운
양상한 남모긋가지들은 섣이벌 굴을 맛
누런 낙엽들이 제멋대로 딩굴고 있다맨
썬서오 곳을 떠미디 든닁 잔디뒤엔

자작 시 소근소근

자음놀이

기억속으로

추경

노천명 님 시 고향

만해 님 시 성공 중에서

舞

수줍음

雲山

삶의 무게

墨

夢

讀書知夜靜 采菊見秋深

글을 읽으면 밤이 고요함을 알 수 있고
국화를 따보면 가을이 깊어감을 알 수 있다(曹學佺)

外寬内明

外面으로는 寬大하게 보여도 内心으로는
明察하여야 한다.

저문 밤

봄결

조선 제23대 순조임금 상량문 필사본 및 중수기 완성 촬영장면

平居·한우물·不厭齋 **金善基**

붓과 함께 한 길 (강사 경력)

- 조선 제23대 순조임금 상량문 필사본(8m×83cm) 및
 중수기(7m×83cm) 완성(2009) 인릉 정자각 봉안
- 세계서예전북비엔날레 본전시 및 작가 선정 추진단위원 역임
- 개인전 5회(1995, 2003, 2008, 2019, 2023)
- 평거 김선기 서화집 붓놀이 발간(2023)
- 옥천여성회관((26년) 1967 ~ 현재
- 보은문화원(24년) 1999 ~ 현재
- 한밭대학교 평생교육원((17년) 1999 ~ 현재
- 옥천도서관((13년) 1992 ~ 2005(역임)
- 옥천문화원((9년) 1996 ~ 2005(역임)
- 현)국립 한밭대학교 평생교육원 서예 지도교수
- 현)평거민속박물관장

방송 출연

- MBC 붓으로 되살린 역사 방영(2009)
- TJB. 화첩기행 2회
- KBS2TV 생생정보 2회
- KBS2TV 오늘의 능력자
- KBS2TV 전국 명물 스타(우리 동네 능력자)
- CJB 100년의 시간이 머무는 곳
- 행복마이크(충북방송 2009)
- 웰빙문화정보(CMB 대전)
- 아름다운 충북(2009)
- 생방송 전국시대(대전 MBC)
- 지금 충북은 책으로 만나는 옥천구읍 옛이야기(2021)
- KBS2TV 굿모닝머니
- TV조선 알콩달콩
- CJB 모닝와이드
- MBC 생방송 오늘 저녁
- MBC 수상한 가족
- KBS 청주방송 입춘서 휘호
- KBS, MBC, TV 조선 등 각 지역 방송사 21회 출연

수상

- 옥천군민대상수상(1997)
- 자랑스러운 군민상(1994)
- 충청북도 도지사 표창장(2007)
- 보은군수 표창장 2회(2006, 2020)
- 국립 한밭대학교 총장 공로상(2008)

감사패

- 충북도지사
- 옥천군수
- 한밭대학교 총장
- 경기대학교 총장
- 배재학당 역사박물관 이사장
- 세계서예전북비엔날레 조직위원장
- 청주지방법원 영동지원장
- 도코모모코리아 회장

현판 및 시비 표지석

- 배재학당 역사박물관(서울 정동)
- 아펜젤러 기념공원(서울 정동)
- 月暎樓(속리산 법주사)
- 五燈禪院, 오등시민선원(학림사)
- 大光殿 및 주련(백운사)
- 옥천 전통체험관, 관성관, 옥주관, 옥천관, 고시산관
- 鄕愁亭(옥천향수공원)
- 不厭齋 및 주련(김선기 자택)
- 의병장 이의정 사적비(영동 송호리)
- 오적장군 사적비
- 보은문화원
- 고향(옥천역 광장)
- 시비 2점(지용공원)
- 고향, 유리창(옥천)

작품기증

- 정지용님 향수(옥천군청)
- 정지용님 향수(영동법원)
- 정지용님 향수(영동검찰청)
- 아라리오(이집트 카이로 미술관)
- 정지용님 향수(지용문학관)
- 아라리오(국립한밭대학교)
- 정지용님 향수(충북도립대학교)
- 玉洞선생시(세계서예전북비엔날레 조직위원회)
- 정지용님 향수(배재대학교)
- 好學(성균관대학교)
- 윤동주님시 고향집(경기대학교)
- 희망과 행복신고(대전대학교)
- 군자림(대만 담강대학교)
- 정지용님 향수(부천시청)

(29030) 충북 옥천군 옥천읍 향수길 45
Mobile. 010-6405-5815

조선 100년의 역사가 깃든 곳 김선기 가옥

평거 김선기 서화집

2023年 10月 16日 초판 발행

저 자 평거 **김선기**
　　　　충북 옥천군 옥천읍 향수길 45 평거민속박물관
　　　　TEL. 043-733-6350 HP. 010-6405-5815
　　　　E-mail. madang3187@naver.com

발 행 처 　(주)이화문화출판사
등록번호 제300-2015-92호
주 소 (우)03163 서울시 종로구 인사동길 12 (대일빌딩 3층 310호)
전 화 02-738-9880, 02-732-7091~3 (주문 문의)
F A X 02-738-9887
홈페이지 www.makebook.net

ⓒ Kim Sun-Ki, 2023

ISBN 979-11-5547-565-2

정가 50,000원